零基礎配色學 **2**

完美3色配色法

1472 組快速配色範例，輸入色碼就 OK ！

ingectar-e 著　黃筱涵 譯

suncolor
三采文化

Care
PRODUCTS
NATURAL

Autumn/Winter
Collection

NEW

RELEASE

RELEASE

FLORIDA
Summer
TWILIGHT

"みんなが描いた
おばけの展示会"

かわいい

KAWAII OBAKE

おばけ達

鎌倉ミュージアム

9.20FRI・29SUN
11:00 - 18:00

お花と陶器で

ナチュラルな暮らし。

11.23 sat

Grand Open

OS
KO
KY

VIE

キネマと月夜

9.16 mon

17:00 - 23:00

FASHION & LIFESTYLE AUTUMN 2024

CREWS

10

服はベーシック
小物で遊ぶ

オフィスカジュアル

Have a nice autumn

WEB
STORE

APPY WEDDING
Flower Bouquet
COLOR YOUR LIFE

月華百貨店

おせち

二〇二四年十月十五日(火)〜十二月

ご予約承

前言

象徵「現代」的配色不斷產生，
逐漸成為每個人工作上的必備要素。

本書要介紹的是第一本《零基礎配色》沒有的主題，
更增加使用者最不擅長的沉靜色、低彩度的配色。
包括光看就放鬆的「心靈療癒色」、
勾勒出明亮幸福感的「開朗積極色」，
以及懷舊的「復古色」等。

每個主題都只用到三色，
就能輕鬆表現出絕佳品味。

 ingectar-e

CONTENTS

目次

016　RELAX

讓內心平靜的療癒配色

048 POSITIVE

開朗積極的形象

126　RETRO
勾起懷舊思緒

SEASON
感受到春夏秋冬的四季香氣

SUSTAINABLE
永續經營的自然配色

192 **COOL**

知性帥氣

本書使用方法

每個主題會使用兩頁的篇幅，
介紹配色的範例、範例的用色比例、用色模式，
幫助拓展各位對用色的創意。

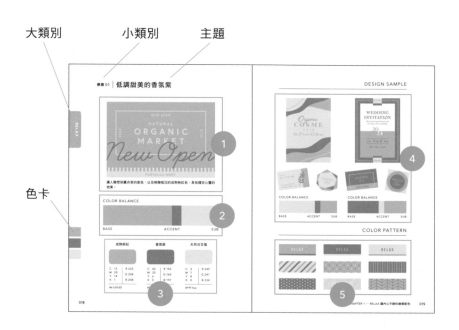

1 主要範例

以極佳均衡運用三色的設計範例，概念也會說明該主題所選用的顏色。

2 色彩比例

將整體色彩依面積比例，分成主色、強調色與輔助色，介紹能夠成功表現出視覺效果的配色方法。

3 色彩名稱與數值

本書色彩名稱均為獨創命名，特別搭配色彩CMYK、RGB、HEX色碼數值，增加實用性。

4 其他範例

除了主要範例外，會再介紹同樣配色的其他範例，拓展設計的廣度。

5 用色模式

增加更多配色運用，包括搭配文字、簡單插圖，或是不同色彩數量的搭配。

※本書範例均預設為白色背景。
※本書記載的CMYK、RGB與HEX色碼均為參考值。
※色彩呈現方式依印刷方式、用紙、材質、螢幕顯示等條件而異，敬請理解。

三色搭配關鍵

每個主題均使用三種顏色，
這邊要說明將色彩控制在三色時的關鍵。

POINT 1 認識有效的配色比例

將版面中的顏色分成主色、強調色與輔助色，依此決定各色所占面積，就能用三色聰明彙整出清晰易懂的畫面。所以應先了解這三種色彩的功能性。

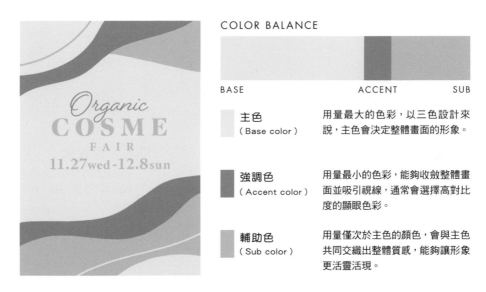

COLOR BALANCE

BASE　　　　　　　　　　　ACCENT　　　SUB

主色
（Base color）
用量最大的色彩，以三色設計來說，主色會決定整體畫面的形象。

強調色
（Accent color）
用量最小的色彩，能夠收斂整體畫面並吸引視線，通常會選擇高對比度的顯眼色彩。

輔助色
（Sub color）
用量僅次於主色的顏色，會與主色共同交織出整體質感，能夠讓形象更活靈活現。

POINT 2 依目標形象尋找適當配色

就算只有三色，也能夠藉由不同的搭配法，打造出五花八門的形象。所以請參考目錄與色彩索引時，請選擇符合設計目標的三色搭配吧。

想要營造什麼樣的形象呢？

RELAX

POSITIVE

LUXURY

SWEET

RETRO

SEASON

SUSTAINABLE

COOL

配色時按照主色→輔助色→強調色的順序，比較容易勾勒出畫面整體性。

CASE 1 設計

BASE　　　　　　　　　ACCENT　　　SUB

選擇的配色
是這個！
(參照P.102)

1 主色

第一個配色的地方，是版面中範圍最廣的主色。

2 輔助色

第二個配色的地方，是範圍同樣很廣的大標，其為輔助色。

3 強調色

強調色用在裝飾或吸睛等關鍵處，希望人們注意到的地方。

CASE 2 插圖

BASE　　　　　　　　ACCENT　　SUB

選擇的配色
是這個！
(參照P.142)

1 主色

臉部、背景等插圖的主要部分，就使用主色。

2 輔助色

在亮點等想賦予變化的部分使用輔助色。

3 強調色

輪廓線、眼睛等希望清晰呈現的部分就用強調色。

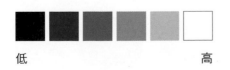

色彩基礎知識

只要了解色彩基礎知識，
就能夠徜徉在配色的樂趣當中。

1.色彩三屬性

色彩有「色相」、「明度」、「彩度」這三個屬性。

色相

「色相」意指紅、藍、黃這類色彩的
方向性，將色相依順序排列成輪狀，
就稱為「色相環」。色相環上的色彩
與正對面的色彩，彼此間為「互補
色」，是色相差距最大的兩個色彩，
具有互相襯托的效果。

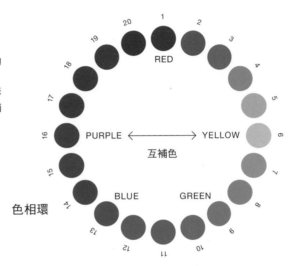

色相環

明度

「明度」是指色彩的亮度，程度會以「高」、
「低」表示。以下圖來說，愈靠右的「明度」就
愈高，愈靠左就愈低。

低　　　　　　　　　　高

彩度

「彩度」是指色彩的鮮豔度，同樣以「高」、
「低」表示程度。愈接近不具色彩感的「無彩
色」，彩度就愈低。

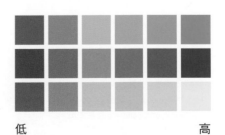

低　　　　　　　　　　　　　　高

2.色調

色調（TONE），是由明度與彩度交織出的色彩表現。

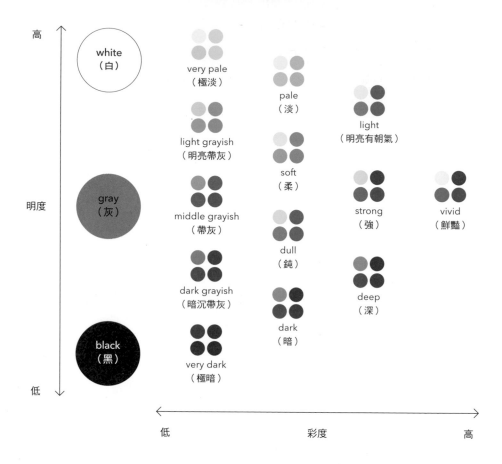

3.RGB與CMYK

接下來要介紹呈現出色彩的「RGB」與「CMYK」。

「RGB色」是紅（Red）、綠（Green）、藍（Blue）三原色疊加而成的，會用於電腦、數位相機與電視等螢幕顯示上。「CMYK色」則是在色料三原色——青色（Cyan）、洋紅色（Magenta）、黃色（Yellow）再搭配黑色（Key plate）疊加而成，是印刷油墨用來表現色彩的方法。

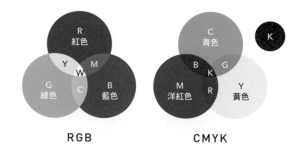

接下來就開始
挑戰3色配色吧！

RELAX

―――

讓內心平靜的療癒配色

現代卻不矯飾的放鬆色彩，
香草、果實等自然色，
以及光看就覺得被療癒的配色。

低調甜美的香氛紫　　棉花般的輕柔色

平靜的松葉綠　　　　治癒的大人薰衣草

寧靜的清晨藍　　　　成熟可愛的珊瑚紅

悠閒的海洋藍　　　　健康的麥片色

喚醒美好的香醇咖啡　活力的維他命C

幽靜舒適的大地色　　酸甜的綜合莓果

定心洗鍊植物綠

柔和的莫斯綠

夏日南國假期

低調甜美的香氛紫

讓人聯想到薰衣草的紫色，以及稍微暗沉的成熟粉紅色，具有穩定心靈的效果。

COLOR BALANCE

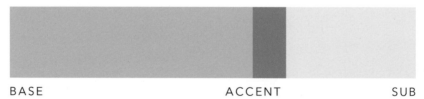

BASE ACCENT SUB

成熟粉紅		香氛紫		天然洋甘菊	
C 13	R 225	C 42	R 156	C 3	R 249
M 20	G 208	M 33	G 160	M 7	G 241
Y 14	B 208	Y 6	B 197	Y 8	B 234
K 1		K 5		K 0	
#e1d0d0		#9ca0c5		#f9f1ea	

COLOR BALANCE

BASE ACCENT SUB

COLOR BALANCE

BASE ACCENT SUB

COLOR PATTERN

| # 平靜的松葉綠

深綠色讓人聯想到森林草木，看了自然就會心情平靜。溫柔且具包容力的
粉紅色與奶油色組合，營造出療癒功能的配色。

COLOR BALANCE

BASE　　　　　　　　　　　　　　　ACCENT　　　　　　SUB

松葉綠	花卉粉紅	放鬆奶油

C	62	R	89	C	0	R	234	C	5	R	244
M	26	G	135	M	33	G	184	M	10	G	233
Y	35	B	139	Y	11	B	191	Y	12	B	224
K	22			K	8			K	0		

#59878b　　　　　　　#eab8bf　　　　　　#f4e9e0

COLOR BALANCE

BASE　　　　　　ACCENT　　　　SUB

COLOR BALANCE

BASE　　　　　　ACCENT　　　　SUB

COLOR PATTERN

療癒 03 │ # 寧靜的清晨藍

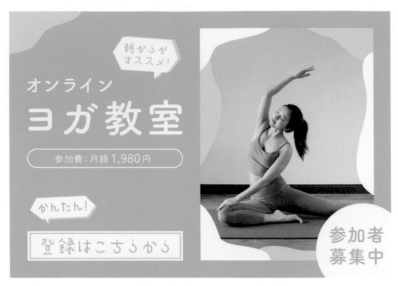

清晨的藍色天空帶動寧靜的早晨。搭配不會過於華麗的柔和米色，交織出讓人身心放鬆的氛圍。

COLOR BALANCE

BASE	ACCENT	SUB

清晨藍		柔和米白		淺藍白	
C 55	R 116	C 10	R 232	C 5	R 246
M 3	G 195	M 10	G 226	M 0	G 250
Y 25	B 198	Y 16	B 214	Y 5	B 246
K 0		K 2		K 0	
#74c3c6		#e8e2d6		#f6faf6	

COLOR BALANCE

COLOR BALANCE

BASE　　　　　　ACCENT　　　　SUB

BASE　　　　　　ACCENT　　　　SUB

COLOR PATTERN

使用大海的藍色與水色，搭配灰色能夠演繹出從容時光。

COLOR BALANCE

BASE　　　　　　　　　　　　　ACCENT　　　　　　　SUB

淡雲　　　　　　　　自由藍　　　　　　　海洋藍

C 8	R 231	C 27	R 183	C 74	R 82
M 7	G 229	M 8	G 204	M 55	G 109
Y 8	B 227	Y 4	B 221	Y 24	B 152
K 5		K 10		K 0	

#e7e5e3　　　　　　#b7ccdd　　　　　#526d98

7/ MON 15

NEW WAVE *Summer* FES!

AKALA BEACH

MINERAL SEA SALT
SEA SALT MINERAL

7F POP-UP STORE

Summer *Summer* *Summer*

Sunny Day

80% off

COLOR BALANCE

BASE ACCENT SUB

COLOR BALANCE

BASE ACCENT SUB

COLOR PATTERN

RELAX

RELAX

RELAX

RELAX

香醇的咖啡牛奶色，很適合午後的咖啡時光。搭配氛圍平穩的黃色，能夠讓內心暖洋洋的。

COLOR BALANCE

BASE ACCENT SUB

純味芥末黃		重乳拿鐵		摩卡咖啡	
C 10	R 235	C 4	R 219	C 0	R 122
M 20	G 203	M 33	G 171	M 34	G 91
Y 80	B 67	Y 42	B 134	Y 26	B 84
K 0		K 14		K 65	
#ebcb43		#dbab86		#7a5b54	

COLOR BALANCE

BASE	ACCENT	SUB

COLOR BALANCE

BASE	ACCENT	SUB

COLOR PATTERN

慢活 03 │ **幽靜舒適的大地色**

散發自然風情的大地色,稍微調得黯淡一點,就會醞釀出舒適的氛圍。柔
和的灰色則可凝聚整個畫面。

COLOR BALANCE

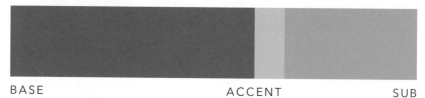

BASE　　　　　　　　　　　　　　ACCENT　　　　　　SUB

暗灰	亮灰	藤木綠

C	30	R 143	C	5	R 229	C	29	R 176
M	27	G 139	M	6	G 226	M	4	G 202
Y	25	B 138	Y	7	B 222	Y	28	B 180
K	34		K	10		K	13	

#8f8b8a　　　　　　　#e5e2de　　　　　　#b0cab4

COLOR BALANCE

COLOR BALANCE

BASE　　　　ACCENT　　　SUB

BASE　　　　ACCENT　　　SUB

COLOR PATTERN

植物 01 │ **定心洗鍊植物綠**

植物色系搭配金色，能夠在營造出自然感之餘，散發出生活好品味。

COLOR BALANCE

BASE　　　　　　　　　　　　ACCENT　　　　　　　　　SUB

植物米	土壤金	植物綠

C 10	R 234	C 27	R 198	C 70	R 88
M 9	G 230	M 28	G 181	M 33	G 141
Y 16	B 217	Y 50	B 135	Y 68	B 103
K 0		K 0		K 0	

#eae6d9　　　　　#c6b587　　　　　#588d67

COLOR BALANCE

BASE　　　　　ACCENT　　　SUB

COLOR BALANCE

BASE　　　　　ACCENT　　　SUB

COLOR PATTERN

柔和的莫斯綠

為充滿自然感的色系，添加柔和的暗沉感，再搭配少許的細緻粉紅，就能夠勾勒出好感形象。

COLOR BALANCE

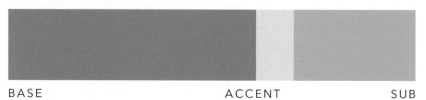

BASE ACCENT SUB

龜背芋		細緻粉紅		快樂莫斯綠	
C 53	R 136	C 0	R 253	C 35	R 178
M 31	G 157	M 11	G 235	M 13	G 201
Y 50	B 133	Y 13	B 222	Y 29	B 186
K 0		K 0		K 0	
#889d85		#fdebde		#b2c9ba	

COLOR BALANCE

BASE ACCENT SUB

COLOR BALANCE

BASE ACCENT SUB

COLOR PATTERN

植物 03 │ **夏日南國假期**

配色概念來自洋溢異國風情的南國植物，具有一定深度的綠色，搭配熱情
洋溢的高溫橙，營造出奔放活力感。

COLOR BALANCE

BASE ACCENT SUB

大鶴望蘭	垂榕	陽光柑橘

C	100	R	0		C	45	R	154		C	5	R	230
M	31	G	119		M	8	G	195		M	70	G	107
Y	61	B	110		Y	56	B	135		Y	100	B	0
K	10				K	0				K	0		

#00776e #9ac387 #e66b00

COLOR BALANCE

BASE ACCENT SUB

COLOR BALANCE

BASE ACCENT SUB

COLOR PATTERN

自然 01 │ # 棉花般的輕柔色

配色猶如輕柔的棉花，搭配綠色與藍色勾勒出具潔淨感的形象。

COLOR BALANCE

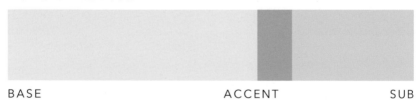

BASE ACCENT SUB

棉花米白	早晨藍	溫馨綠

C	4	R 247	C	45	R 150	C	24	R 204
M	8	G 238	M	18	G 186	M	4	G 225
Y	12	B 226	Y	8	B 215	Y	20	B 212
K	0		K	0		K	0	

#f7eee2	#96bad7	#cce1d4

COLOR BALANCE

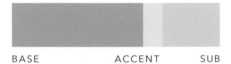

BASE ACCENT SUB

COLOR BALANCE

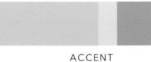

BASE ACCENT SUB

COLOR PATTERN

自然02 │ **治癒的大人薰衣草**

明亮的綠色在深淺兩種薰衣草色之間成為視覺焦點，形成光看就心曠神怡的治癒香氛配色。

COLOR BALANCE

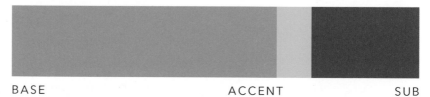

BASE　　　　　　　　　　　　ACCENT　　　　　　　SUB

天然紫	香草綠	寧靜薰衣草

C 25	R 197	C 34	R 184	C 56	R 110
M 39	G 166	M 0	G 215	M 56	G 97
Y 0	B 205	Y 66	B 115	Y 8	B 146
K 0		K 0		K 23	

#c5a6cd　　　　　　#b8d773　　　　　　#6e6192

COLOR BALANCE

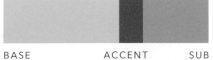

BASE　　　　　ACCENT　　　SUB

COLOR BALANCE

BASE　　　　　ACCENT　　　SUB

COLOR PATTERN

自然 03 | **成熟可愛的珊瑚紅**

不會過於華麗的沉穩珊瑚紅,與略為暗淡的灰色、米白相得益彰。形塑出不會過度可愛的自然配色。

COLOR BALANCE

BASE ACCENT SUB

珊瑚花		茶壺灰		鬆軟米白	
C 10	R 228	C 20	R 208	C 8	R 238
M 39	G 173	M 13	G 212	M 10	G 230
Y 33	B 157	Y 14	B 212	Y 14	B 220
K 0		K 3		K 0	
#e4ad9d		#d0d4d4		#eee6dc	

COLOR BALANCE

BASE　　　　　ACCENT　　　　SUB

COLOR BALANCE

BASE　　　　　ACCENT　　　　SUB

COLOR PATTERN

配色猶如添加果乾與堅果等地健康麥片，穿插陽光般的橙黃色，勾勒出健康又有精神的氛圍。

COLOR BALANCE

BASE ACCENT SUB

椰子米白	陽光黃	燕麥棕

C 10	R 234	C 2	R 244	C 30	R 190
M 10	G 229	M 40	G 171	M 44	G 151
Y 15	B 218	Y 90	B 26	Y 50	B 124
K 0		K 0		K 0	

#eae5da #f4ab1a #be977c

COLOR BALANCE

BASE ACCENT SUB

COLOR BALANCE

BASE ACCENT SUB

COLOR PATTERN

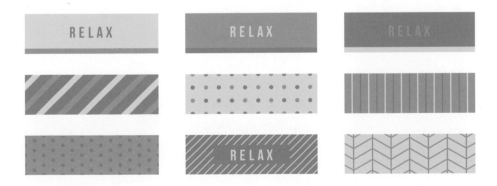

養生02 | 活力的維他命C

連普普風的水果色也稍微調暗，就非常有現代感！由於整體色調仍保有鮮豔感，因此整體畫面仍然明亮有朝氣。

COLOR BALANCE

BASE ACCENT SUB

黃金奇異果		亮白		歡樂黃	
C 38	R 175	C 6	R 243	C 5	R 248
M 7	G 201	M 5	G 242	M 5	G 235
Y 75	B 92	Y 8	B 236	Y 60	B 125
K 0		K 0		K 0	
#afc95c		#f3f2ec		#f8eb7d	

COLOR BALANCE

BASE ACCENT SUB

COLOR BALANCE

BASE ACCENT SUB

COLOR PATTERN

養生 03 | 酸甜的綜合莓果

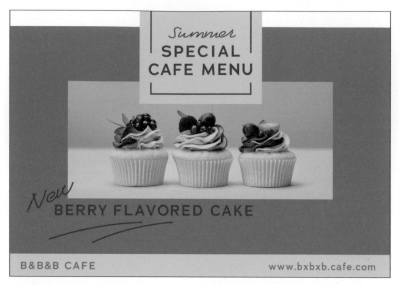

刻意使用偏深的粉紅色，營造出可愛莓果的形象。強調色則使用具備藍莓感的紫色，交織出具摩登氣息的綜合莓果視覺效果。

COLOR BALANCE

BASE ACCENT SUB

覆盆子粉紅	藍莓紫	妖精粉紅

C	8	R 224	C	60	R 85	C	3	R 245
M	70	G 107	M	55	G 81	M	21	G 215
Y	35	B 123	Y	30	B 104	Y	11	B 214
K	0		K	40		K	0	

#e06b7b #555168 #f5d7d6

COLOR BALANCE

BASE ACCENT SUB

COLOR BALANCE

BASE ACCENT SUB

COLOR PATTERN

POSITIVE

開朗積極的形象

充滿幸福感的軟式普普色調，
以及散發能量與玩心的鮮豔色調，
非常適合開朗歡樂的設計。

嶄新的花卉色彩　　　　吸睛的鮮豔色

輕柔的現代普普風　　　動滋動滋的深夜Party

動感的繽紛蠟筆色　　　積極的休閒運動色

期待的蔚藍海洋　　　　散發秋香的戶外色

溫柔的室內粉嫩色　　　露營也走時尚風

　　　　　　　　　　　青春的螢光彩

　　　　　　　　　　　充滿玩心的冷色霓虹

快樂 01 | 嶄新的花卉色彩

高彩度的紅色與粉紅色，穿插色調沉穩的祖母綠，形塑出花卉的氛圍。象徵著嶄新的開始與積極的形象。

COLOR BALANCE

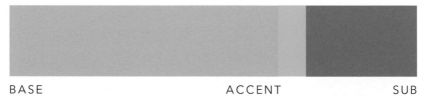

BASE ACCENT SUB

歡樂粉紅		祖母綠之葉		大丁草雛菊花	
C 1	R 246	C 48	R 141	C 0	R 237
M 30	G 199	M 0	G 204	M 66	G 119
Y 10	B 206	Y 38	B 176	Y 48	B 107
K 0		K 0		K 0	
#f6c7ce		#8dccb0		#ed776b	

COLOR BALANCE

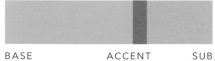

BASE ACCENT SUB

COLOR BALANCE

BASE ACCENT SUB

COLOR PATTERN

| # 輕柔的現代普普風

清爽的綠色與藍色，搭配粉嫩的黃色，交織出柔美型的普普視覺效果。

COLOR BALANCE

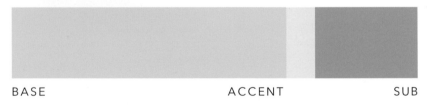

BASE ACCENT SUB

豔陽綠		牛奶黃		純淨藍	
C 31	R 188	C 0	R 255	C 54	R 123
M 0	G 222	M 7	G 238	M 23	G 171
Y 34	B 186	Y 41	B 169	Y 0	B 219
K 0		K 0		K 0	
#bcdeba		#ffeea9		#7babdb	

COLOR BALANCE

COLOR BALANCE

BASE ACCENT SUB

BASE ACCENT SUB

COLOR PATTERN

童趣 01 │ 動感的繽紛蠟筆色

蠟筆色調能夠帶來猶如孩童開心繪畫的質感，色調一致的話，即使色彩繽紛也不會雜亂。

COLOR BALANCE

BASE ACCENT SUB

橙紅	躍動黃	奔馳藍

C	0	R	238
M	62	G	128
Y	51	B	106
K	0		

#ee806a

C	0	R	255
M	12	G	225
Y	74	B	83
K	0		

#ffe153

C	45	R	145
M	0	G	211
Y	7	B	234
K	0		

#91d3ea

COLOR BALANCE

BASE ACCENT SUB

COLOR BALANCE

BASE ACCENT SUB

COLOR PATTERN

童趣 02 │ 期待的蔚藍海洋

以華麗的珊瑚粉紅，形塑出蔚藍海洋中的珊瑚礁，並搭配了白雲呈現出普普風的海洋視覺效果。

COLOR BALANCE

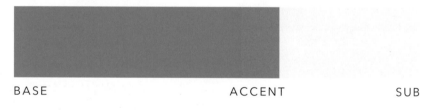

BASE ACCENT SUB

水生藍	華麗粉紅	陽光下的白雲

C 77	R 28	C 0	R 240	C 5	R 246
M 32	G 140	M 55	G 144	M 0	G 250
Y 0	B 205	Y 42	B 127	Y 7	B 243
K 0		K 0		K 0	

#1c8ccd #f0907f #f6faf3

COLOR BALANCE

BASE ACCENT SUB

COLOR BALANCE

BASE ACCENT SUB

COLOR PATTERN

童趣 03 | 溫柔的室內粉嫩色

和煦日光般的黃色與橙色，採用粉嫩色調可交織出溫柔的形象。

COLOR BALANCE

BASE ACCENT SUB

粉嫩祖母綠	米黃色	牛奶金盞花
C 37 R 171	C 0 R 250	C 0 R 244
M 0 G 218	M 5 G 238	M 45 G 164
Y 22 B 209	Y 26 B 198	Y 63 B 96
K 0	K 4	K 0
#abdad1	#faeec6	#f4a460

COLOR BALANCE

BASE · ACCENT · SUB

COLOR BALANCE

BASE · ACCENT · SUB

COLOR PATTERN

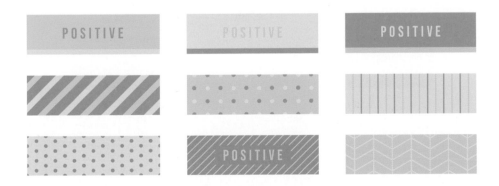

能量 01 | **吸睛的鮮豔色**

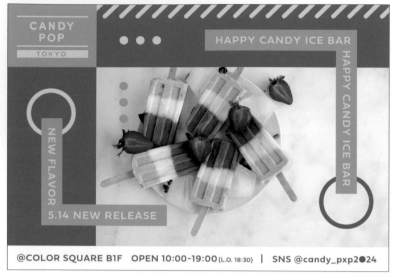

鮮豔粉紅與綠色是引人注目的配色，粉嫩的粉紅色則賦予其清新氛圍。

COLOR BALANCE

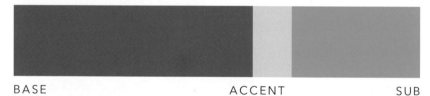

BASE ACCENT SUB

玩具粉紅	嫩亮嬰兒粉紅	彈跳綠

C	0	R	232	C	0	R	251	
M	83	G	74	M	19	G	221	
Y	13	B	135	Y	12	B	215	
K	0			K	0			

C	80	R	0
M	4	G	167
Y	64	B	123
K	0		

#e84a87 #fbddd7 #00a77b

COLOR BALANCE

BASE ACCENT SUB

COLOR BALANCE

BASE ACCENT SUB

COLOR PATTERN

能量02 │ **動滋動滋的深夜Party**

偏深的藍色搭配普普風的橙色,營造出充滿躍動感的派對氛圍。來吧,一
起跳舞到天明!

COLOR BALANCE

BASE ACCENT SUB

星球藍	黑夜藍	亮橙

C 78	R 72	C 80	R 56	C 0	R 235
M 64	G 93	M 76	G 53	M 77	G 92
Y 0	B 169	Y 0	B 122	Y 90	B 32
K 0		K 33		K 0	

#485da9 #38357a #eb5c20

COLOR BALANCE

BASE　　　　　ACCENT　　　SUB

COLOR BALANCE

BASE　　　　　ACCENT　　　SUB

COLOR PATTERN

能量 03 ｜ 積極的休閒運動色

沉靜的綠色與灰色，藉由橙色帶來能量感。這是很適合運動或休閒主題的
配色，能夠勾勒出積極邁進的氛圍。

COLOR BALANCE

BASE ACCENT SUB

深奧綠松石		休閒灰		約克夏黃	
C 82	R 0	C 4	R 207	C 0	R 239
M 13	G 130	M 9	G 199	M 40	G 167
Y 31	B 145	Y 9	B 195	Y 85	B 43
K 27		K 23		K 5	
#008291		#cfc7c3		#efa72b	

COLOR BALANCE

BASE ACCENT SUB

COLOR BALANCE

BASE ACCENT SUB

COLOR PATTERN

晦暗的藍色與棕色，散發出成熟紳士感。輔助色選擇黃色，則為整體版面增添了悠閒氣息。

COLOR BALANCE

BASE ACCENT SUB

深湖水藍		木質棕		啤酒黃	
C 67	R 58	C 6	R 178	C 0	R 239
M 39	G 89	M 43	G 124	M 17	G 203
Y 32	B 103	Y 68	B 65	Y 84	B 45
K 47		K 34		K 9	
#3a5967		#b27c41		#efcb2d	

COLOR BALANCE

BASE ACCENT SUB

COLOR BALANCE

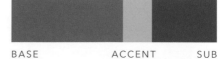

BASE ACCENT SUB

COLOR PATTERN

戶外 02 │ 露營也走時尚風

象徵土壤、火堆與森林等戶外場景的配色。只要以綠色為主色,就能夠強化自然感。

COLOR BALANCE

BASE · ACCENT · · · · · · · · SUB

油燈橙	森林營地	曠野土壤

C 0	R 238	C 32	R 114	C 9	R 219
M 49	G 151	M 13	G 124	M 13	G 207
Y 77	B 63	Y 50	B 88	Y 30	B 174
K 4		K 51		K 11	

#ee973f #727c58 #dbcfae

COLOR BALANCE

BASE ACCENT SUB

COLOR BALANCE

BASE ACCENT SUB

COLOR PATTERN

｜ **青春的螢光彩**

鮮豔粉紅＆綠色的組合再搭配亮灰色，就形塑出正面愉快的氛圍。

COLOR BALANCE

BASE ACCENT SUB

冷冽灰	熱情莓果	維生素綠

C 10	R 231	C 3	R 232	C 26	R 204
M 3	G 238	M 64	G 124	M 0	G 220
Y 4	B 241	Y 0	B 173	Y 83	B 67
K 3		K 0		K 0	
#e7eef1		#e87cad		#ccdc43	

POSITIVE

COLOR BALANCE

BASE ACCENT SUB

COLOR BALANCE

BASE ACCENT SUB

COLOR PATTERN

POSITIVE POSITIVE POSITIVE

霓虹 02 │ 充滿玩心的冷色霓虹

降低彩度的黃色與藍色，散發出霓虹燈般的氛圍，再搭配灰色就能夠在塑造普普視覺效果之餘，增添一股成熟氣息。

COLOR BALANCE

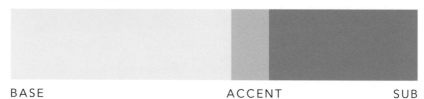

BASE ACCENT SUB

劇院燈光		砂質灰		夜藤	
C	4	C	8	C	40
M	0	M	9	M	41
Y	69	Y	16	Y	0
K	0	K	8	K	0
R	252	R	226	R	165
G	241	G	221	G	152
B	102	B	207	B	201
#fcf166		#e2ddcf		#a598c9	

COLOR BALANCE

BASE　　　　　ACCENT　　　SUB

COLOR BALANCE

BASE　　　　　ACCENT　　　SUB

COLOR PATTERN

CHAPTER 3

LUXURY

唯美優雅的氛圍

高格調氛圍的深色調、散發優質成熟氛圍的裸色等，
是可以品味非日常感的優美時髦配色。

熟女裸色粉紅

高雅時尚皮革駝

古典波爾多酒紅

苦澀巧克力棕

柔和粉紅金

高貴皇家藍金

魅力迷人紫

都會奶香焦糖

華麗細膩漆器緋

百年深遠黃金藍

柔美中帶點暗沉的粉紅色與米色，演繹出充滿女人味的艷麗風情。

COLOR BALANCE

BASE ACCENT SUB

裸色米白	粉紅米灰	暖灰

C	3	R 234	C	17	R 207	C	3	R 113
M	15	G 215	M	41	G 159	M	10	G 106
Y	15	B 204	Y	33	B 150	Y	10	B 103
K	8		K	6		K	69	

#ead7cc #cf9f96 #716a67

COLOR BALANCE

BASE ACCENT SUB

COLOR BALANCE

BASE ACCENT SUB

COLOR PATTERN

裸膚 02 | 高雅時尚皮革駝

很適合想在簡潔之餘展現高雅態度時的配色。用裸色系之一的駝色搭配深綠色，使優雅氣息更上一層樓。

COLOR BALANCE

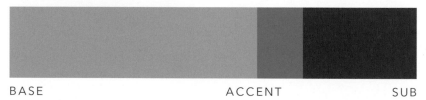

BASE ACCENT SUB

摩登米白		皮革駝色		布簾綠	
C 0	R 227	C 28	R 192	C 79	R 0
M 29	G 181	M 61	G 119	M 12	G 69
Y 42	B 138	Y 67	B 84	Y 40	B 69
K 13		K 0		K 72	
#e3b58a		#c07754		#004545	

COLOR BALANCE

BASE ACCENT SUB

COLOR BALANCE

BASE ACCENT SUB

COLOR PATTERN

摩登 01 │ **古典波爾多酒紅**

讓人聯想到法式復古車款或葡萄酒等的波爾多色調，能夠營造出上流高雅的形象。

COLOR BALANCE

BASE · ACCENT · SUB

波爾多酒紅		奶油祖母綠		皮革米白	
C 22	R 141	C 48	R 117	C 7	R 226
M 100	G 0	M 18	G 148	M 8	G 219
Y 81	B 29	Y 37	B 136	Y 25	B 189
K 40		K 27		K 10	
#8d001d		#759488		#e2dbbd	

COLOR BALANCE

BASE · · · · · · · · · · · · ACCENT · · · · · SUB

COLOR BALANCE

BASE · · · · · · · · · · · · ACCENT · · · · · SUB

COLOR PATTERN

帶有深度的棕色，醞釀出微苦巧克力般的濃郁氛圍。

COLOR BALANCE

BASE ACCENT SUB

米灰牆		苦澀巧克力		摩登棕紅	
C 0	R 221	C 34	R 56	C 16	R 116
M 9	G 209	M 48	G 36	M 67	G 55
Y 6	B 207	Y 41	B 34	Y 54	B 49
K 19		K 83		K 59	
#ddd1cf		#382422		#743731	

LUXURY

COLOR BALANCE

BASE ACCENT SUB

COLOR BALANCE

BASE ACCENT SUB

COLOR PATTERN

優雅 01 │ # 柔和粉紅金

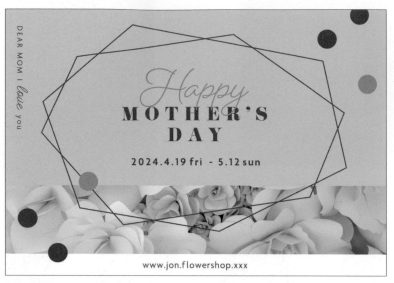

帶灰的粉紅色與柔和的金色，交織出華貴氣息。很適合欲兼顧奢華與正式感的設計。

COLOR BALANCE

BASE ACCENT SUB

豐潤粉紅		柔美金		奢華藍	
C 0	R 242	C 8	R 204	C 89	R 16
M 16	G 218	M 26	G 170	M 60	G 79
Y 11	B 213	Y 56	B 107	Y 55	B 89
K 6		K 20		K 26	
#f2dad5		#ccaa6b		#104f59	

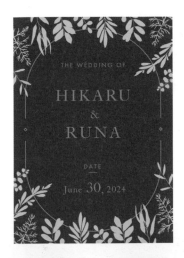

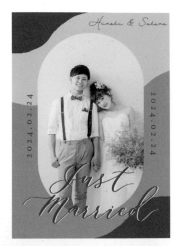

COLOR BALANCE

BASE ACCENT SUB

COLOR BALANCE

BASE ACCENT SUB

COLOR PATTERN

優雅 02 | 高貴皇家藍金

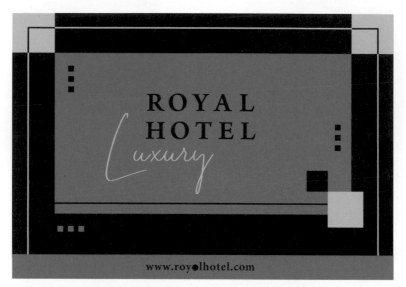

深藍色與金色的搭配充滿高級氣息，讓人感受到最高規格的款待態度。

COLOR BALANCE

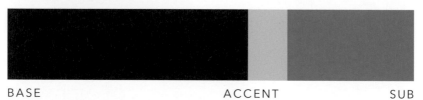

BASE ACCENT SUB

義大利藍		香檳米白		骨董金	
C 100	R 15	C 19	R 214	C 50	R 148
M 100	G 19	M 19	G 204	M 51	G 126
Y 29	B 81	Y 32	B 177	Y 94	B 50
K 40		K 0		K 0	
#0f1351		#d6ccb1		#947e32	

COLOR BALANCE

BASE ACCENT SUB

COLOR BALANCE

BASE ACCENT SUB

COLOR PATTERN

魅惑 01 | # 魅力迷人紫

讓人看了就好像聞到香氣的深紫色，以及泛有少許藍味的成熟灰色，勾勒出魅惑氣息。

COLOR BALANCE

BASE ACCENT SUB

魅惑紫		大理花紫		粉嫩灰	
C 75	R 55	C 32	R 135	C 26	R 167
M 80	G 39	M 58	G 90	M 12	G 179
Y 42		Y 4		Y 18	
K 50	B 69	K 37	B 130	K 23	B 176
#372745		#875a82		#a7b3b0	

COLOR BALANCE

BASE ACCENT SUB

COLOR BALANCE

BASE ACCENT SUB

COLOR PATTERN

柔和的黑色搭配棕色與白色，塑造出優雅的甜鹹滋味。適度的黑色，詮釋了洗鍊都會形象。

COLOR BALANCE

BASE ACCENT SUB

絲綢白	奶香焦糖	黑暗雞尾酒

C 0	R 254	C 40	R 169	C 25	R 47
M 7	G 242	M 60	G 116	M 30	G 36
Y 13	B 226	Y 75	B 74	Y 37	G 27
K 0		K 0		K 90	B 27

#fef2e2 #a9744a #2f241b

COLOR BALANCE

BASE · · · · · · · · · · · · · · · · ACCENT · · · · · · · · SUB

COLOR BALANCE

BASE · · · · · · · · · · · · · · · · ACCENT · · · · · · · · SUB

COLOR PATTERN

| # 華麗細膩漆器緋

以華麗緋紅色為主的優雅和風時尚配色。高貴典雅的配色，與傳統和式圖紋極為契合。

COLOR BALANCE

BASE ACCENT SUB

緋色	漆黑	樹鷹金
C 0 R 225	C 33 R 32	C 0 R 141
M 85 G 69	M 8 G 39	M 0 G 139
Y 99 B 10	Y 10 B 43	Y 27 B 113
K 6	K 92	K 58
#e1450a	#20272b	#8d8b71

COLOR BALANCE

BASE ACCENT SUB

COLOR BALANCE

BASE ACCENT SUB

COLOR PATTERN

和風02 ｜ 百年深遠黃金藍

金與藍交織出的深遠配色，演繹出高貴又莊嚴的日式和風。

COLOR BALANCE

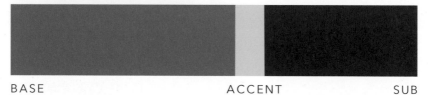

BASE ACCENT SUB

百年金		白瓷		富士藍	
C 26	R 147	C 15	R 223	C 80	R 0
M 29	G 130	M 13	G 219	M 41	G 58
Y 82	B 45	Y 16	B 212	Y 28	B 78
K 37		K 0		K 66	
#93822d		#dfdbd4		#003a4e	

COLOR BALANCE

BASE ACCENT SUB

COLOR BALANCE

BASE ACCENT SUB

COLOR PATTERN

SWEET

令人心動的甜美配色

從猶如甜點的柔美粉嫩色調，
到慢慢融化般的浪漫色調，
這裡匯集了令人怦然心動的配色。

細膩透光嬰兒膚 步入神祕的城鎮

歡喜純潔復活節粉 洋溢能量的橙色與水色

午後的甜點派對 復古的童話風女孩

夢幻星空童話風 時間流動的夕陽

目眩神迷粉紅與清爽薄荷 不想結束的慵懶夜晚

夢鄉中的純真天使 成熟蜜桃色

低調甜美的庭院玫瑰

散發皂香的藍色優雅

細膩透光嬰兒膚

砂糖點心般的鬆軟柔和配色，只要稍微調暗色調就能夠增添成熟感。

COLOR BALANCE

BASE ACCENT SUB

棉花蕾絲	冰沙藍	赤陶米白

C 0	R 254	C 22	R 207	C 0	R 249
M 7	G 244	M 2	G 232	M 28	G 201
Y 3	B 244	Y 5	B 241	Y 34	B 166
K 0		K 0		K 0	

#fef4f4	#cfe8f1	#f9c9a6

Accessory
Shelly.M

Open 11:00~

Best Cosme

本誌ユーザーの口コミで選ばれた
2024年上半期のベストコスメを大発表！

COLOR BALANCE

BASE ACCENT SUB

COLOR BALANCE

BASE ACCENT SUB

COLOR PATTERN

女孩 02 | **歡喜純潔復活節粉**

粉色展現出復活節的春季氛圍。藉由粉嫩黃演繹出令人期待的日子。

COLOR BALANCE

BASE ACCENT SUB

粉嫩黃		喜悅粉紅		淡雅丁香紫	
C 4	R 250	C 1	R 245	C 12	R 227
M 4	G 239	M 35	G 190	M 18	G 215
Y 48	B 155	Y 3	B 211	Y 1	B 233
K 0		K 0		K 0	
#faef9b		#f5bed3		#e3d7e9	

COLOR BALANCE

BASE · ACCENT · SUB

COLOR BALANCE

BASE · ACCENT · SUB

COLOR PATTERN

散發出不會太甜的成熟女孩感,是時髦的派對色調。此外也建議搭配善用
緞帶等可愛插圖的設計。

COLOR BALANCE

BASE ACCENT SUB

甜蜜柑橘		餅乾米白		紫薯點心	
C 0	R 252	C 0	R 255	C 19	R 212
M 20	G 214	M 4	G 247	M 26	G 194
Y 49	B 142	Y 15	B 255	Y 3	B 219
K 0		K 0		K 0	
#fcd68e		#fff7e1		#d4c2db	

COLOR BALANCE

BASE ACCENT SUB

COLOR BALANCE

BASE ACCENT SUB

COLOR PATTERN

| # 夢幻星空童話風

虛幻中略帶成熟感的星空配色，與童話風的可愛設計相當契合。

COLOR BALANCE

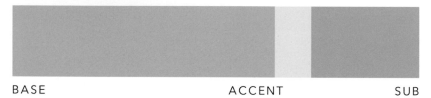

BASE　　　　　　　　　　　　　ACCENT　　　　　　　　　　SUB

夢幻紫	牛奶白	黎明藍

C	16	R 218	C	6	R 242
M	25	G 198	M	7	G 238
Y	5	B 217	Y	7	B 236
K	0		K	0	

夢幻紫
C 16　R 218
M 25　G 198
Y 5　B 217
K 0
#dac6d9

牛奶白
C 6　R 242
M 7　G 238
Y 7　B 236
K 0
#f2eeec

黎明藍
C 44　R 152
M 17　G 188
Y 4　B 223
K 0
#98bcdf

SWEET

COLOR BALANCE

COLOR BALANCE

BASE ACCENT SUB

BASE ACCENT SUB

COLOR PATTERN

浪漫 02 │ 目眩神迷粉紅與清爽薄荷

浪漫的粉紅搭配沉穩的薄荷色，交織出惹人憐愛的美麗。

COLOR BALANCE

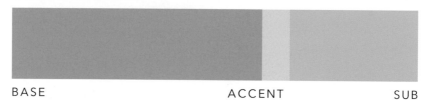

BASE ACCENT SUB

浪漫粉紅		蜜糖粉紅		輕爽薄荷	
C 5	R 235	C 3	R 246	C 42	R 158
M 45	G 165	M 17	G 223	M 3	G 209
Y 20	B 172	Y 9	B 222	Y 25	B 200
K 0		K 0		K 0	
#eba5ac		#f6dfde		#9ed1c8	

COLOR BALANCE

BASE　　　　　　ACCENT　　　SUB

COLOR BALANCE

BASE　　　　　　ACCENT　　　SUB

COLOR PATTERN

浪漫 03 │ 夢鄉中的純真天使

純真天使沉浸在夢鄉中的氛圍。在粉嫩調的紫色上,點綴粉紅的甜美,即塑造出夢幻的氛圍。

COLOR BALANCE

BASE ACCENT SUB

浪漫香檳紫	紫色天使	夢幻粉紅
C 10 R 230	C 27 R 191	C 0 R 252
M 24 G 205	M 33 G 173	M 14 G 231
Y 0 B 227	Y 6 B 202	Y 4 B 235
K 0	K 3	K 0
#e6cde3	#bfadca	#fce7eb

おうち de カンタン！

登録者 50万人

大人気YouTuber
Momota Cotomi 監修

かわいい
カップケーキレシピ

メンバーズ会員さま限定

SECRET
SALE

3.2 sat · 3.9 sat

SIGNAL DOTS STORE

Thank
You

Aries

DELIVERY
START
▸2.3 AM9:00∼

COLOR BALANCE

BASE ACCENT SUB

COLOR BALANCE

BASE ACCENT SUB

COLOR PATTERN

SWEET SWEET SWEET

SWEET

彷彿聞到柔和的玫瑰香氣，深淺粉紅搭配煙燻感的綠色，令人猶如身處在庭院般。

COLOR BALANCE

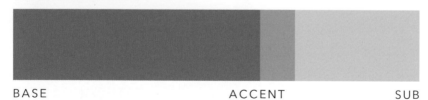

BASE ACCENT SUB

煙燻綠	灰霧粉紅	石英粉紅

C 44	R 120	C 15	R 219	C 6	R 240
M 14	G 148	M 39	G 171	M 20	G 214
Y 36	B 133	Y 27	B 167	Y 13	B 212
K 32		K 0		K 0	
#789485		#dbaba7		#f0d6d4	

SWEET

COLOR BALANCE

BASE ACCENT SUB

COLOR BALANCE

BASE ACCENT SUB

COLOR PATTERN

散發皂香的藍色優雅

煙燻感的藍色與灰色，醞釀出大人的沉穩與爽朗感。以略帶藍色調的亮灰色為強調色，進一步增添柔和形象。

COLOR BALANCE

BASE ACCENT SUB

冰島藍	水泥灰	煙霧灰
C 29　R 190 M 10　G 213 Y 5　　B 232 K 0	C 19　R 171 M 12　G 176 Y 4　　B 188 K 28	C 9　　R 236 M 5　　G 240 Y 3　　B 244 K 0
#bed5e8	#abb0bc	#ecf0f4

COLOR BALANCE

BASE ACCENT SUB

COLOR BALANCE

BASE ACCENT SUB

COLOR PATTERN

高彩度粉紅與沉穩的藍色對比度強烈,能夠營造出神祕歡樂的氣氛。很適合想打造出迷幻氣息的場景。

COLOR BALANCE

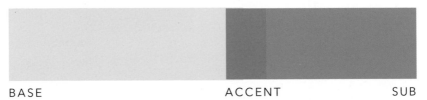

BASE ACCENT SUB

魅力粉紅			紅鶴粉紅			迷霧藍	
C 2	R 249		C 0	R 236		C 55	R 125
M 13	G 231		M 65	G 122		M 34	G 153
Y 7	B 230		Y 0	B 172		Y 2	B 205
K 0			K 0			K 0	
#f9e7e6			#ec7aac			#7d99cd	

NEW
CREAMY
FLAVOR

TRY TO EAT!

最近の流行りはパジャマ女子会

Pajama
Party

サテンパジャマ
上下セット ¥2,480

since 2002

SWEETS HOUSE
COLO

ANNIVERSARY

Introductory
Price!!

THANK
YOU

COLOR BALANCE

BASE ACCENT SUB

COLOR BALANCE

BASE ACCENT SUB

COLOR PATTERN

SWEET

SWEET

SWEET

SWEET

可愛 02 │ 洋溢能量的橙色與水色

活力四射的純真活潑氛圍，就靠洋溢能量的橙色與水色，搭配柔美的黃色，打造出適度的可愛感。

COLOR BALANCE

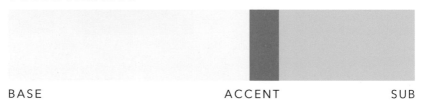

BASE ACCENT SUB

溫馨黃		活力橙		純淨水	
C 2	R 254	C 0	R 240	C 36	R 171
M 0	G 249	M 57	G 139	M 0	G 220
Y 31	B 196	Y 66	B 84	Y 4	B 241
K 0		K 0		K 0	
#fef9c4		#f08b54		#abdcf1	

COLOR BALANCE

BASE　　　　　　ACCENT　　　SUB

COLOR BALANCE

BASE　　　　　　ACCENT　　　SUB

COLOR PATTERN

｜ # 復古的童話風女孩

配色屬於復古的普普風，但是主色選擇奶油色系，有助於營造出純淨的氛圍。再搭配少女感十足的裝飾，瞬間就完成了童話氣息。

COLOR BALANCE

BASE ACCENT SUB

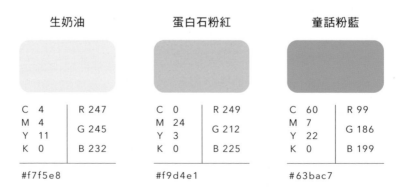

生奶油	蛋白石粉紅	童話粉藍
C 4 / R 247	C 0 / R 249	C 60 / R 99
M 4 / G 245	M 24 / G 212	M 7 / G 186
Y 11 / B 232	Y 3 / B 225	Y 22 / B 199
K 0	K 0	K 0
#f7f5e8	#f9d4e1	#63bac7

COLOR BALANCE

BASE　　　　ACCENT　　　SUB

COLOR BALANCE

BASE　　　　ACCENT　　　SUB

COLOR PATTERN

SWEET

表現出時間的流動感。用互為相反色的藍色與桃紅色，搭配奶油感的米色，形塑出可愛又魅惑的普普氛圍。

COLOR BALANCE

BASE ACCENT SUB

鈍味藍	成熟粉紅	甜點奶油
C 55 R 128	C 0 R 242	C 4 R 247
M 40 G 144	M 50 G 155	M 6 G 242
Y 6 B 192	Y 35 B 143	Y 8 B 235
K 0	K 0	K 0
#8090c0	#f29b8f	#f7f2eb

COLOR BALANCE

BASE ACCENT SUB

COLOR BALANCE

BASE ACCENT SUB

COLOR PATTERN

成熟 02 │ **不想結束的慵懶夜晚**

調低的彩度搭配柔美的配色，勾勒出深夜聆聽音樂的放鬆氣氛。

COLOR BALANCE

BASE ACCENT SUB

晚安藍		月光黃		慵懶灰	
C 60	R 116	C 0	R 249	C 20	R 211
M 50	G 121	M 5	G 233	M 18	G 207
Y 22	B 156	Y 50	B 146	Y 15	B 208
K 5		K 5		K 0	
#74799c		#f9e992		#d3cfd0	

COLOR BALANCE

BASE ACCENT SUB

COLOR BALANCE

BASE ACCENT SUB

COLOR PATTERN

彷彿飄散出香甜氣味的配色，搭配偏暗的綠色，能夠溫柔地凝聚起整個版面氛圍。

COLOR BALANCE

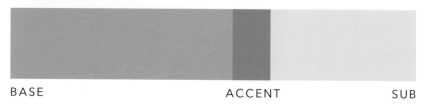

BASE　　　　　　　　　　　　ACCENT　　　　　　SUB

嬰兒粉紅

C	0	R	246
M	36	G	185
Y	34	B	159
K	0		

#f6b99f

爽口甜瓜

C	63	R	102
M	24	G	160
Y	40	B	155
K	0		

#66a09b

愉悅粉紅

C	0	R	253
M	11	G	236
Y	10	B	227
K	0		

#fdece3

SWEET

COLOR BALANCE

BASE ACCENT SUB

COLOR BALANCE

BASE ACCENT SUB

COLOR PATTERN

RETRO

勾起懷舊思緒

宛如用底片相機拍攝的懷舊氛圍、八〇年年代的迷幻普普等，
這裡要為勾起過往情懷的配色，
添上極富現代感的濾鏡。

復古的配色表現出曾經抬頭挺胸經過的街燈、回憶裡的夏季海洋。藍色搭配兩種深淺的泛青粉紅，隱約散發出哀愁。

COLOR BALANCE

BASE ACCENT SUB

都市藍	春櫻綻放	紅鶴李子

C 77	R 56		C 0	R 251		C 7	R 230
M 44	G 123		M 16	G 227		M 50	G 153
Y 4	B 188		Y 6	B 229		Y 16	B 172
K 0			K 0			K 0	

#387bbc #fbe3e5 #e699ac

COLOR BALANCE

COLOR BALANCE

BASE ACCENT SUB

BASE ACCENT SUB

COLOR PATTERN

配色上混雜許多新普普藝術元素。增加粉紅色的比例時，復古感就更加強烈了。

COLOR BALANCE

BASE ACCENT SUB

深夜祖母綠		泡沫粉紅		霓虹紫	
C 60	R 98	C 0	R 246	C 57	R 131
M 0	G 192	M 34	G 192	M 74	G 83
Y 35	B 180	Y 8	B 204	Y 0	B 158
K 0		K 0		K 0	
#62c0b4		#f6c0cc		#83539e	

COLOR BALANCE

BASE	ACCENT	SUB

COLOR BALANCE

BASE	ACCENT	SUB

COLOR PATTERN

RETRO

RETRO

RETRO

感性 01 | 放學後的落日之夢

墾罩在粉紅色夕陽下的放學後情景，隱約散發出無奈感。

COLOR BALANCE

BASE ACCENT SUB

雲朵粉紅	感性紫	落日紫
C 0 R 251	C 79 R 76	C 17 R 210
M 20 G 219	M 73 G 79	M 58 G 131
Y 13 B 212	Y 6 B 154	Y 0 B 180
K 0	K 0	K 0
#fbdbd4	#4c4f9a	#d283b4

COLOR BALANCE

BASE	ACCENT	SUB

COLOR BALANCE

BASE	ACCENT	SUB

COLOR PATTERN

感性 02 | **難忘的懷舊卡其**

讓人回想昔日的懷舊配色，非常適合想營造出復古沉穩氛圍。

COLOR BALANCE

BASE ACCENT SUB

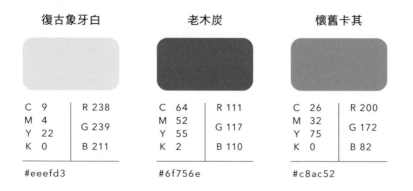

復古象牙白	老木炭	懷舊卡其

C 9	R 238	C 64	R 111	C 26	R 200
M 4	G 239	M 52	G 117	M 32	G 172
Y 22	B 211	Y 55	B 110	Y 75	B 82
K 0		K 2		K 0	

#eeefd3 #6f756e #c8ac52

COLOR BALANCE

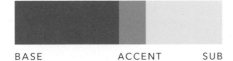

BASE ACCENT SUB

COLOR BALANCE

BASE ACCENT SUB

COLOR PATTERN

法式古董老件

藉由與細緻邊框、裝飾相當契合的柔和色調，打造出法式古董風。

COLOR BALANCE

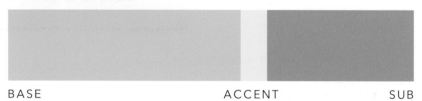

BASE ACCENT SUB

陳舊藍		法式白		鳳梨棕	
C 28	R 194	C 6	R 243	C 25	R 202
M 7	G 218	M 4	G 243	M 32	G 174
Y 15	B 218	Y 8	B 237	Y 65	B 103
K 0		K 0		K 0	
#c2dada		#f3f3ed		#caae67	

COLOR BALANCE

BASE ACCENT SUB

COLOR BALANCE

BASE ACCENT SUB

COLOR PATTERN

RETRO

引發復古情懷的配色，宛如老舊紙張上的雙色印刷。整體帶有褪色感的色調，很適合極富韻味的古董類設計。

COLOR BALANCE

BASE ACCENT SUB

老物米白	褪色紅	褪色綠

C 20	R 212	C 45	R 143	C 45	R 156
M 20	G 202	M 80	G 69	M 28	G 168
Y 30	B 180	Y 65	B 71	Y 45	B 144
K 0		K 15		K 0	

#d4cab4 #8f4547 #9ca890

PHOTO

2024 **11.1**fri - **12.29**sun
OPEN AM9 / CLOSE PM4
@PHOTO STUDIO A 5F

Photo is art

GALLERY

PHOTO STUDIO A

ORGANIC
VEGETABLES
Subscription

定期的にお届けします
採れたて野菜を

COLOR BALANCE

BASE ACCENT SUB

COLOR BALANCE

BASE ACCENT SUB

COLOR PATTERN

大正 | 復古摩登的大正浪漫

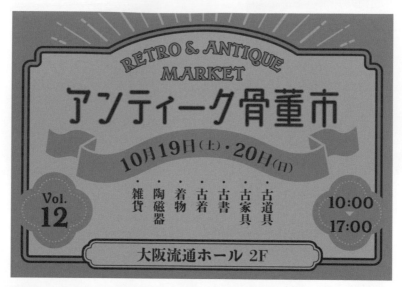

表現出大正時代雜誌的風情。沉穩的莫斯綠搭配令人聯想到菖蒲的低調紫色，交織出和式摩登氛圍。

COLOR BALANCE

BASE ACCENT SUB

古書	低調菖蒲紫	乾燥草皮

C	10	R	213
M	19	G	192
Y	39	B	151
K	13		

#d5c097

C	40	R	105
M	62	G	67
Y	14	B	100
K	50		

#694364

C	40	R	136
M	15	G	158
Y	41	B	133
K	26		

#889e85

COLOR BALANCE

BASE · ACCENT · SUB

COLOR BALANCE

BASE · ACCENT · SUB

COLOR PATTERN

昭和 01 ｜ 八〇年代的粉色普普

粉嫩色調的柔和配色，讓人聯想到八〇年代的少女漫畫世界，很適合想強調復古風的設計。

COLOR BALANCE

BASE　　　　　　　　　ACCENT　　　　SUB

迷幻藍		普普香水檸檬		粉紅棉花糖	
C 68	R 82	C 2	R 255	C 0	R 247
M 32	G 146	M 2	G 241	M 30	G 201
Y 4	B 202	Y 68	B 104	Y 0	B 221
K 0		K 0		K 0	
#5292ca		#fff168		#f7c9dd	

HAVE A GREAT DAY!

HAPPY
BIRTH
DAY

A YEAR FULL OF LOVE.

RECORD
STORE
NEW OPEN
www.record.com

COLOR BALANCE

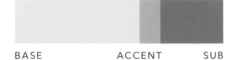

BASE ACCENT SUB

COLOR BALANCE

BASE ACCENT SUB

COLOR PATTERN

昭和02 │ 昭和復古和潮流的結合

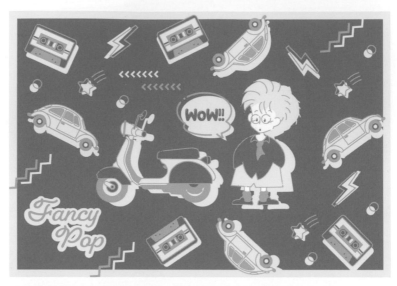

昭和時代流行過衝擊的配色，這裡用了令人聯想到當時的深沉與濃厚色調。只要善用插圖與幾何學花紋，就能夠營造出八〇年代的怦然心動！

COLOR BALANCE

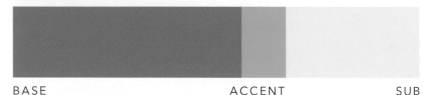

BASE	ACCENT	SUB

心動粉紅

C	2	R	232
M	70	G	109
Y	0	B	165
K	0		

#e86da5

甜瓜蘇打

C	60	R	102
M	0	G	191
Y	50	B	151
K	0		

#66bf97

愛心黃

C	3	R	253
M	0	G	244
Y	60	B	127
K	0		

#fdf47f

COLOR BALANCE

BASE ACCENT SUB

COLOR BALANCE

BASE ACCENT SUB

COLOR PATTERN

平成 | 時光倒流的平成漫畫

音樂、時尚等各種文化都活力四射的九〇年代，對比度強烈的鮮豔配色，
是展現出這份精彩的關鍵。

COLOR BALANCE

BASE | ACCENT | SUB

漫畫紅		遊戲黃		蘇打藍	
C 5	R 225	C 0	R 253	C 25	R 199
M 85	G 69	M 20	G 210	M 0	G 232
Y 40	B 103	Y 85	B 43	Y 2	B 248
K 0		K 0		K 0	
#e14567		#fdd22b		#c7e8f8	

COLOR BALANCE

BASE ACCENT SUB

COLOR BALANCE

BASE ACCENT SUB

COLOR PATTERN

SEASON

感受到春夏秋冬的四季香氣

這裡要介紹令人聯想到當季花草、果實等,隨著四季流轉的配色。
從柔和輕盈的粉嫩色調,到寧靜沉穩的深色調,
都能夠在四季節慶中活躍。

風和日麗春風色

春季盛開的紫丁香

春日的夢幻甜點

跳躍的蘇打與檸檬香氣

夏日的泳池邊

盛夏的熱帶水果

惹人憐愛的粉紅棕

印度奶茶的濃郁辛香

色彩鮮艷的楓香紅葉

溫馨的聖誕節日

神聖的金藍配色

日本新年與節慶

｜ **風和日麗春風色**

表現出淺粉紅色的櫻花花瓣、巨大樹蔭與嫩葉感，是非常適合浪漫春光的配色。

COLOR BALANCE

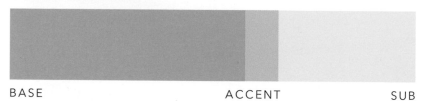

BASE ACCENT SUB

櫻花粉紅		新芽綠		陽光奶油	
C 0	R 243	C 17	R 207	C 2	R 252
M 33	G 189	M 0	G 221	M 6	G 241
Y 20	B 183	Y 33	B 178	Y 22	B 210
K 3		K 10		K 0	
#f3bdb7		#cfddb2		#fcf1d2	

COLOR BALANCE

BASE ACCENT SUB

COLOR BALANCE

BASE ACCENT SUB

COLOR PATTERN

春02 | 春季盛開的紫丁香

美麗的紫色猶如春季盛開的丁香花，搭配柔美明朗的黃色與藍色，共同交織出清爽的氛圍。

COLOR BALANCE

BASE ACCENT SUB

粉色紫丁香			微風藍			春日黃		
C	16	R 219	C	15	R 223	C	0	R 255
M	19	G 210	M	6	G 232	M	2	G 246
Y	0	B 232	Y	4	B 240	Y	45	B 164
K	0		K	0		K	0	
#dbd2e8			#dfe8f0			#fff6a4		

COLOR BALANCE

BASE ACCENT SUB

COLOR BALANCE

BASE ACCENT SUB

COLOR PATTERN

春 03 | 春日的夢幻甜點

兩種粉紅色相輔相成，勾勒出令人心動的幸福味道。這種配色讓人彷彿聞到了午後甜蜜香氣。

COLOR BALANCE

BASE ACCENT SUB

美味香甜粉紅		仙杜瑞拉藍		草莓慕斯	
C 0	R 249	C 11	R 233	C 0	R 238
M 26	G 207	M 0	G 244	M 60	G 134
Y 11	B 209	Y 8	B 240	Y 20	B 154
K 0		K 0		K 0	
#f9cfd1		#e9f4f0		#ee869a	

154

COLOR BALANCE

COLOR BALANCE

BASE　　　ACCENT　　SUB

BASE　　　ACCENT　　SUB

COLOR PATTERN

夏 01 | 跳躍的蘇打與檸檬香氣

猶如清爽檸檬與不斷冒泡的蘇打，是非常適合初夏的新鮮配色。

COLOR BALANCE

BASE ACCENT SUB

雲朵藍	蘇打牛奶藍	檸檬黃

C 43	R 152	C 20	R 212	C 2	R 255
M 2	G 211	M 0	G 236	M 2	G 240
Y 8	B 231	Y 6	B 241	Y 73	B 89
K 0		K 0		K 0	

#98d3e7 #d4ecf1 #fff059

COLOR BALANCE

BASE ACCENT SUB

COLOR BALANCE

BASE ACCENT SUB

COLOR PATTERN

令人聯想到夏日泳池與泳圈的復古粉色調，清新涼快的配色，很適合想用普普風表現夏日風情時。

COLOR BALANCE

BASE ACCENT SUB

泳池藍		薄荷棉花糖		粉紅泳圈	
C 53	R 127	C 22	R 208	C 0	R 242
M 25	G 169	M 0	G 233	M 48	G 162
Y 0	B 217	Y 17	B 221	Y 11	B 182
K 0		K 0		K 0	
#7fa9d9		#d0e9dd		#f2a2b6	

SEASON

158

SWIMSUIT FAIR 2024

SUMMER
PHOTO
CONTEST

最優秀賞
5万円

優秀賞
2万円

募集期間

7.24 [Wed] → 7.31 [Wed]

SALE
SALE
SALE

Illustrator
AZUMA MIKA
TEL:059-2491-23XX
MAIL:azuma.mika@mail.com

ICE CREAM
open

COLOR BALANCE

BASE	ACCENT	SUB

COLOR BALANCE

BASE	ACCENT	SUB

COLOR PATTERN

SEASON

SEASON

充滿南國水果風情的熱帶配色，並用令人聯想到椰子樹的綠色，凝聚整個版面的要素。

COLOR BALANCE

BASE ACCENT SUB

粉紅珊瑚			熱情橙			海玻璃綠		
C	0	R 249	C	0	R 248	C	75	R 0
M	25	G 209	M	35	G 183	M	0	G 175
Y	15	B 203	Y	80	B 61	Y	60	B 132
K	0		K	0		K	0	

#f9d1cb #f8b73d #00af84

COLOR BALANCE

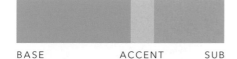

BASE ACCENT SUB

COLOR BALANCE

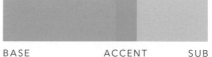

BASE ACCENT SUB

COLOR PATTERN

| # 惹人憐愛的粉紅棕

秋季給人沉穩與內斂的感覺，選擇大地色系來配色相當合適，可以營造出
休閒感也能夠用來表現成熟品味。

COLOR BALANCE

BASE ACCENT SUB

俏麗腮紅		深色植物		磚塊棕	
C 2	R 245	C 62	R 104	C 28	R 192
M 30	G 197	M 45	G 115	M 57	G 128
Y 25	B 181	Y 70	B 82	Y 54	B 107
K 0		K 17		K 0	
#f5c5b5		#687352		#c0806b	

COLOR BALANCE

BASE ACCENT SUB

COLOR BALANCE

BASE ACCENT SUB

COLOR PATTERN

SEASON SEASON SEASON

SEASON

｜ # 印度奶茶的濃郁辛香

彷彿嘗到香料的濃郁辛香，令人聯想到印度奶茶的配色，很適合呈現異國風情味。

COLOR BALANCE

BASE　　　　　　　　　　　　　　ACCENT　　　　　　　SUB

紅塵玫瑰	婚禮橙	綿羊米白

C 50	R 146	C 19	R 214	C 5	R 229
M 55	G 121	M 34	G 173	M 10	G 216
Y 35	B 138	Y 86	B 52	Y 30	B 178
K 0		K 0		K 10	

#92798a	#d6ad34	#e5d8b2

COLOR BALANCE

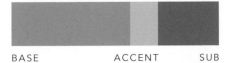

BASE ACCENT SUB

COLOR BALANCE

BASE ACCENT SUB

COLOR PATTERN

| **色彩鮮艷的楓香紅葉**

鮮綠的樹葉染上各種秋色，豔紅色調帶來了秋天的氛圍與日本的風情。

COLOR BALANCE

BASE ACCENT SUB

紅葉		楓葉		素白	
C 33	R 179	C 12	R 211	C 10	R 233
M 100	G 30	M 73	G 96	M 15	G 218
Y 100	B 35	Y 88	B 40	Y 27	B 191
K 0		K 5		K 0	
#b31e23		#d36028		#e9dabf	

 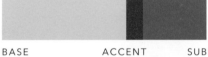

COLOR BALANCE

BASE ACCENT SUB

COLOR BALANCE

BASE ACCENT SUB

COLOR PATTERN

用聖誕節必備的紅與綠,搭配奶油米白色,展現出自然的節慶氛圍。

COLOR BALANCE

BASE ACCENT SUB

奶油米白		紳士紅		冷杉綠	
C 3	R 238	C 5	R 197	C 75	R 0
M 10	G 224	M 78	G 76	M 9	G 95
Y 21	B 199	Y 67	B 61	Y 41	B 92
K 7		K 20		K 58	
#eee0c7		#c54c3d		#005f5c	

COLOR BALANCE

BASE ACCENT SUB

COLOR BALANCE

BASE ACCENT SUB

COLOR PATTERN

｜ **神聖的金藍配色**

彷彿在靜謐冬季裡，天空降下一片片雪花，充滿被祝福的配色。

COLOR BALANCE

BASE ACCENT SUB

神聖金		寧靜灰		神聖藍	
C 18	R 218	C 10	R 232	C 50	R 120
M 18	G 204	M 5	G 236	M 25	G 148
Y 52	B 137	Y 5	B 238	Y 15	B 171
K 0		K 2		K 20	
#dacc89		#e8ecee		#7894ab	

SEASON

COLOR BALANCE

BASE ACCENT SUB

COLOR BALANCE

BASE ACCENT SUB

COLOR PATTERN

正紅色與金色是洋溢喜慶的優雅和風配色。

COLOR BALANCE

BASE ACCENT SUB

多肉白霜		日本紅		焙茶金	
C 8	R 230	C 32	R 181	C 8	R 177
M 8	G 226	M 100	G 29	M 20	G 158
Y 12	B 218	Y 90	B 44	Y 29	B 138
K 6		K 0		K 35	
#e6e2da		#b51d2c		#b19e8a	

COLOR BALANCE

COLOR BALANCE

BASE　　　　　ACCENT　　　SUB　　　　　BASE　　　　　ACCENT　　　SUB

COLOR PATTERN

SUSTAINABLE

永續經營的自然配色

灌輸人一種成長、安全和生命的感受。
融入自然的大地色系與充滿生命力的配色，
很適合主題為成長、純淨、環保的設計。

在森林裡放鬆紓壓

零污染的有機蔬菜

沙漠的風與大地

聆聽內心深處的聲音

對自然友善的綠色環保

不破壞環境的綠色能源

感受到地球的純淨色

洋溢異國風情的色彩

環保 01 | 在森林裡放鬆紓壓

整個版面均採用療癒身心的綠色系，讓人聯想到大自然，很適合強調健康、生命、協調或環境的主題。

COLOR BALANCE

BASE ACCENT SUB

煥然一新綠		璀璨森林		綠色聖徒	
C 64	R 84	C 27	R 202	C 90	R 0
M 13	G 146	M 4	G 214	M 11	G 94
Y 74	B 85	Y 84	B 64	Y 53	B 85
K 21		K 0		K 53	
#549255		#cad640		#005e55	

COLOR BALANCE

BASE ACCENT SUB

COLOR BALANCE

BASE ACCENT SUB

COLOR PATTERN

環保 02 ｜ 零污染的有機蔬菜

追求身心健康。讓人感受到蔬菜力量的色彩，取自高麗菜、胡蘿蔔、青椒的蔬菜配色。穿插鮮豔的橙色，表現出蔬菜的新鮮感。

COLOR BALANCE

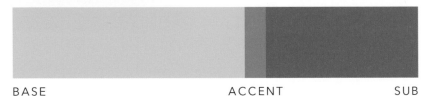

BASE ACCENT SUB

薄荷土壤	亞麻柑橘	霧灰綠

C 17	R 219	C 0	R 235	C 66	R 75
M 3	G 226	M 47	G 153	M 15	G 137
Y 47	B 155	Y 80	B 56	Y 75	B 79
K 3		K 6		K 26	

#dbe29b #eb9938 #4b894f

COLOR BALANCE

BASE — ACCENT — SUB

COLOR BALANCE

BASE — ACCENT — SUB

COLOR PATTERN

倫理 01 │ 沙漠的風與大地

讓人聯想到沙漠的米白、象徵植物的綠色，搭配表現出友善地球的大地色。很適合以大自然為主題的永續經營型設計。

COLOR BALANCE

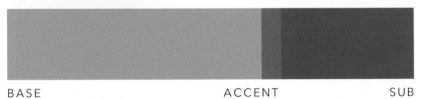

BASE ACCENT SUB

黏土米白		砂質棕		曠野草地	
C 0	R 224	C 11	R 179	C 53	R 109
M 19	G 195	M 37	G 138	M 39	G 115
Y 30	B 164	Y 46	B 107	Y 53	B 98
K 16		K 30		K 29	
#e0c3a4		#b38a6b		#6d7362	

COLOR BALANCE

BASE ACCENT SUB

COLOR BALANCE

BASE ACCENT SUB

COLOR PATTERN

沉穩深遠的綠色系配色，營造出大地能量，豐潤身心靈。

COLOR BALANCE

BASE ACCENT SUB

芥末綠	綠色天鵝絨	灰褐

C 46	R 153	C 58	R 74	C 29	R 75
M 22	G 175	M 21	G 107	M 22	G 73
Y 52	B 135	Y 67	B 68	Y 45	B 54
K 0		K 48		K 75	

#99af87 #4a6b44 #4b4936

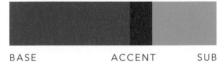

COLOR BALANCE

COLOR BALANCE

BASE ACCENT SUB BASE ACCENT SUB

COLOR PATTERN

生態 01 │ 對自然友善的綠色環保

溫和的綠色搭配柔美的黃色，形塑出和平、安心感與沉穩的氛圍。

COLOR BALANCE

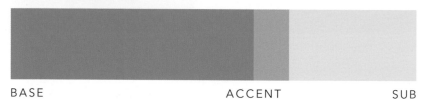

BASE ACCENT SUB

大地綠		環保綠		哲學黃	
C 73	R 36	C 37	R 166	C 5	R 246
M 0	G 163	M 0	G 197	M 6	G 237
Y 70	B 104	Y 83	B 68	Y 37	B 179
K 12		K 10		K 0	
#24a368		#a6c544		#f6edb3	

COLOR BALANCE

BASE ACCENT SUB

COLOR BALANCE

BASE ACCENT SUB

COLOR PATTERN

象徵水、陽光的祖母綠與黃色，交織出時髦的環保風格。

COLOR BALANCE

BASE	ACCENT	SUB

霧濛灰	新鮮檸檬	能量綠

C	4	R	238
M	2	G	240
Y	4	B	238
K	6		

#eef0ee

C	9	R	239
M	12	G	216
Y	89	B	28
K	0		

#efd81c

C	77	R	0
M	3	G	166
Y	39	B	163
K	7		

#00a6a3

COLOR BALANCE

BASE ACCENT SUB

COLOR BALANCE

BASE ACCENT SUB

COLOR PATTERN

國際 01 ｜ 感受到地球的純淨色

讓人聯想到大地、海洋、太陽的國際感配色，統一使用高明度的相似色，展現出積極又和諧的視覺效果。

COLOR BALANCE

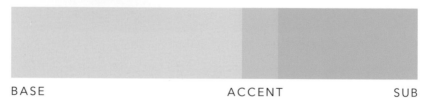

BASE ACCENT SUB

輕盈陽光黃		陸地綠		地球藍	
C 0	R 255	C 37	R 176	C 56	R 108
M 10	G 230	M 0	G 211	M 0	G 198
Y 62	B 117	Y 67	B 113	Y 14	B 219
K 0		K 0		K 0	
#ffe675		#b0d371		#6cc6db	

COLOR BALANCE

BASE　　　　　ACCENT　　　SUB

COLOR BALANCE

BASE　　　　　ACCENT　　　SUB

COLOR PATTERN

帶有亞洲風味的三色組合。

COLOR BALANCE

BASE ACCENT SUB

中國紅		砂質米白		東方藍	
C 0	R 236	C 0	R 234	C 80	R 59
M 73	G 102	M 11	G 216	M 57	G 103
Y 85	B 42	Y 20	B 193	Y 7	B 170
K 0		K 12		K 0	
#ec662a		#ead8c1		#3b67aa	

SUSTAINABLE

TILE SHOP

TOTE BAGS

LOVE BAG

FASHION WEEK
5.17 FRI - 26 SUN

COLOR BALANCE

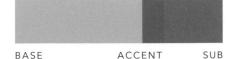

BASE ACCENT SUB

COLOR BALANCE

BASE ACCENT SUB

COLOR PATTERN

COOL

—————

知性帥氣

深色的男孩風色調、知性又帶有近未來感的鮮豔色等，
這裡匯集了各式各樣的「帥氣」。

率性 01 | 休閒放鬆＆沉穩紳士

米色是無論什麼顏色都很好搭的萬用色，與柔和色調的藍色擺在一起，整體畫面就顯得沉穩，休閒之餘也不失體面。

COLOR BALANCE

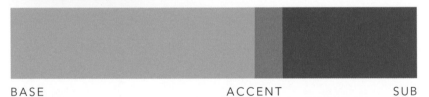

BASE ACCENT SUB

雲朵米白		軟木		靛藍	
C 9	R 211	C 10	R 191	C 57	R 72
M 11	G 204	M 27	G 161	M 25	G 106
Y 19	B 188	Y 46	B 119	Y 12	B 131
K 16		K 25		K 48	
#d3ccbc		#bfa177		#486a83	

COLOR BALANCE

BASE　　　　ACCENT　　　SUB

COLOR BALANCE

BASE　　　　ACCENT　　　SUB

COLOR PATTERN

率性02 │ **知性的極簡主義**

泛藍的灰色系搭配,演繹出誠懇、知性、高格調且沉穩的形象。

COLOR BALANCE

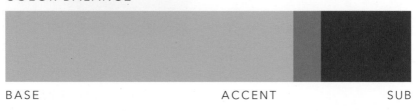

BASE ACCENT SUB

暗雲天空		冷靜灰		深海藍	
C 30	R 189	C 41	R 136	C 72	R 50
M 18	G 198	M 26	G 146	M 50	G 73
Y 18		Y 29		Y 31	
K 0	B 202	K 25	B 145	K 49	B 95
#bdc6ca		#889291		#32495f	

COLOR BALANCE

BASE ACCENT SUB

COLOR BALANCE

BASE ACCENT SUB

COLOR PATTERN

率性 03 | 隨興揮灑冷色法式風情

New model
Road Bike
Pure Cruiser II

SE91101 ¥42,000-

以低彩度的紅與粉紅搭配藍色，能夠在散發舊式情懷的同時，也能感受到法式冷冽。

COLOR BALANCE

BASE ACCENT SUB

隨興藍		懷舊粉紅		老舊粉紅	
C 84	R 38	C 7	R 221	C 0	R 216
M 71	G 55	M 26	G 190	M 57	G 125
Y 28	B 95	Y 14	B 191	Y 56	B 92
K 41		K 10		K 15	
#26375f		#ddbebf		#d87d5c	

COLOR BALANCE

BASE ACCENT SUB

COLOR BALANCE

BASE ACCENT SUB

COLOR PATTERN

乾淨 01 │ **用珊瑚藍表現誠懇**

統一採用藍色系可賦予誠實形象，很適合商務方面的設計。強調色選擇珊瑚藍，增添自然不造作的時尚。

COLOR BALANCE

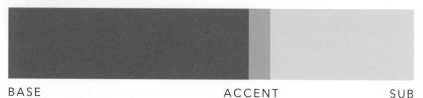

BASE ACCENT SUB

西裝藍

C	50	R	115
M	26	G	139
Y	26	B	147
K	26		

#738b93

珊瑚藍

C	63	R	82
M	0	G	190
Y	25	B	198
K	0		

#52bec6

系統柔和藍

C	12	R	225
M	2	G	237
Y	0	B	246
K	4		

#e1edf6

COLOR BALANCE

BASE　　　　ACCENT　　SUB

COLOR BALANCE

BASE　　　　　ACCENT　　SUB

COLOR PATTERN

乾淨 02 │ 令人信賴的智慧型配色

讓人聯想到大自然的綠色與藍色，非常適合想營造出潔淨感與誠懇形象的設計。

COLOR BALANCE

BASE ACCENT SUB

智慧感草皮		低彩粉綠		沉默藍	
C 31	R 190	C 8	R 238	C 50	R 139
M 2	G 217	M 0	G 246	M 34	G 157
Y 56	B 138	Y 7	B 241	Y 0	B 208
K 0		K 1		K 0	
#bed98a		#eef6f1		#8b9dd0	

COLOR BALANCE

BASE ACCENT SUB

COLOR BALANCE

BASE ACCENT SUB

COLOR PATTERN

COOL

表現出近未來感的午夜配色。即使色彩鮮豔，仍藉由偏深的色彩凝聚整個
畫面，非常適合想打造帥氣感的漸層設計。

COLOR BALANCE

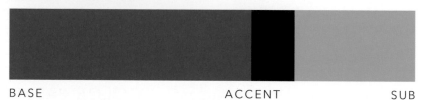

BASE　　　　　　　　　　　　　ACCENT　　　　　SUB

暗影藍	午夜油墨藍	璀璨祖母綠

C 80	R 72	C 100	R 0	C 67	R 76
M 73	G 78	M 85	G 12	M 0	G 182
Y 0	B 159	Y 16	B 66	Y 65	B 121
K 0		K 66		K 0	

#484e9f　　　　　　#000c42　　　　　#4cb679

COLOR BALANCE

BASE ACCENT SUB

COLOR BALANCE

BASE ACCENT SUB

COLOR PATTERN

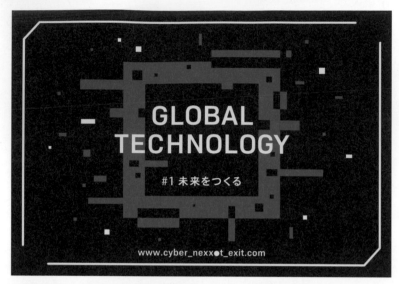

強調色使用了黃色，猶如滲透黑暗的光線，非常具數位感的配色。

COLOR BALANCE

BASE　　　　　　　　　　ACCENT　　　　　　SUB

黑暗綠		節奏黃		科技綠	
C 100	R 0	C 6	R 246	C 100	R 0
M 55	G 44	M 4	G 237	M 41	G 104
Y 65	B 44	Y 49	B 153	Y 61	B 101
K 66		K 0		K 15	
#002c2c		#f6ed99		#006865	

テクノロジーで
未来を変える。

TECHNOLOGY EVENT
8.10 sat & 11 sun

TECHNOLOGY COMPANY JPN

TECHNO MUSIC FES
2024.5.5 sun
pm4:00-9:00

5 NIGHT CLUB

INFORMATION

TECHNOLOGY COMPANY
長谷川 晋 | SHIN HASEGAWA
000-1234-56XX
hasegawa@t●c.com

採用情報
Recruit

The
NIGHT FESTIVAL
OSAKA

COLOR BALANCE

BASE	ACCENT	SUB

COLOR BALANCE

BASE	ACCENT	SUB

COLOR PATTERN

COOL

COOL

COOL

COOL

科技 03 | 洗鍊的魔幻粉紅

低彩度的粉紅色與灰色，隱約散發出中性且最先進的氛圍。沉靜的深紫色凝聚整個視覺畫面。

COLOR BALANCE

BASE ACCENT SUB

未來粉紅		數位藍		虛擬灰	
C 19	R 209	C 78	R 57	C 42	R 124
M 41	G 166	M 63	G 75	M 29	G 134
Y 0	B 203	Y 22	B 119	Y 0	B 169
K 0		K 29		K 31	
#d1a6cb		#394b77		#7c86a9	

COLOR BALANCE

BASE	ACCENT	SUB

COLOR BALANCE

BASE	ACCENT	SUB

COLOR PATTERN

商務 01 | **活力充沛的熱情紅**

熱情的紅色很適合想傳達理念的時候，這個設計的一大關鍵，是穿插能夠收斂整體視覺效果的灰色。

COLOR BALANCE

BASE ACCENT SUB

奮鬥紅		冷酷灰		能量黃	
C 15	R 208	C 5	R 153	C 9	R 238
M 100	G 17	M 0	G 157	M 17	G 207
Y 93	B 35	Y 6	B 153	Y 100	B 0
K 0		K 50		K 0	
#d01123		#999d99		#eecf00	

COLOR BALANCE

BASE ACCENT SUB

COLOR BALANCE

BASE ACCENT SUB

COLOR PATTERN

| # 不會過度剛硬的澄藍

休閒又能感受到認真度的配色。在靜謐的配色中，穿插洋溢積極感的橙色，能夠為整體畫面打造出明朗的層次感。

COLOR BALANCE

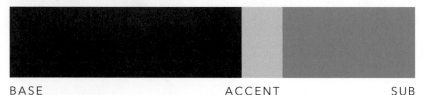

BASE ACCENT SUB

真誠藍	古典珍珠灰	樂觀橙
C 80 R 0	C 2 R 227	C 0 R 243
M 45 G 51	M 2 G 225	M 50 G 152
Y 9 B 86	Y 10 B 214	Y 90 B 28
K 68	K 15	K 0
#003356	#e3e1d6	#f3981c

COLOR BALANCE

BASE　　　　　ACCENT　　　SUB

COLOR BALANCE

BASE　　　　　ACCENT　　　SUB

COLOR PATTERN

COOL

「藍色×黃色」是商務必備配色，再搭配低彩度的藍色，就能夠讓信賴感大增。將黃色穿插得猶如燈光，成功演繹出層次感。

COLOR BALANCE

BASE ACCENT SUB

誠實藍		希望亮藍		閃爍黃	
C 85	R 0	C 6	R 182	C 0	R 250
M 48	G 95	M 0	G 188	M 6	G 226
Y 10	B 148	Y 0	B 191	Y 93	B 0
K 24		K 35		K 5	
#005f94		#b6bcbf		#fae200	

COLOR BALANCE

BASE ACCENT SUB

COLOR BALANCE

BASE ACCENT SUB

COLOR PATTERN

COLOR INDEX

將本書刊載的276個顏色分成粉紅色系、紅色系、
橙色系、黃色系、米白／褐色／金色系、綠色系、
藍色系、紫色系、白色／灰色／黑色系。
並依CMYK的百分比從低至高排列。

粉紅色系

40色

P.098
棉花蕾絲

P.108
夢幻粉紅

P.124
愉悅粉紅

P.114
魅力粉紅

P.128
春櫻綻放

P.132
雲朵粉紅

P.032
細緻粉紅

P.118
蛋白石粉紅

P.106
蜜糖粉紅

P.142
粉紅棉花糖

P.060
嫩亮嬰兒粉紅

P.084
豐潤粉紅

P.046
妖精粉紅

P.154
美味香甜粉紅

P.110
石英粉紅

P.100
喜悅粉紅

P.160
粉紅珊瑚

P.050
歡樂粉紅

P.130
泡沫粉紅

P.018
成熟粉紅

P.020
花卉粉紅

P.150
櫻花粉紅

| P.162 | P.198 | P.158 | P.208 | P.114 | P.070 |
| 俏麗腮紅 | 懷舊粉紅 | 粉紅泳圈 | 未來粉紅 | 紅鶴粉紅 | 熱情莓果 |

| P.106 | P.124 | P.144 | P.128 | P.154 | P.110 |
| 浪漫粉紅 | 嬰兒粉紅 | 心動粉紅 | 紅鶴李子 | 草莓慕斯 | 灰霧粉紅 |

| P.040 | P.120 | P.060 | P.056 | P.076 | P.046 |
| 珊瑚花 | 成熟粉紅 | 玩具粉紅 | 華麗粉紅 | 粉紅米灰 | 覆盆子粉紅 |

紅色系

12色

| P.054 | P.050 | P.198 | P.146 |
| 橙紅 | 大丁草雛菊花 | 老舊粉紅 | 漫畫紅 |

| P.190 | P.168 | P.092 | P.138 | P.210 | P.172 |
| 中國紅 | 紳士紅 | 緋色 | 褪色紅 | 奮鬥紅 | 日本紅 |

| P.166 | P.080 |
| 紅葉 | 波爾多酒紅 |

橙色系

11色

| P.102 | P.058 | P.160 | P.116 |
| 甜蜜柑橘 | 牛奶金盞花 | 熱情橙 | 活力橙 |

P.068
油燈橙

P.178
亞麻柑橘

P.164
婚禮橙

P.212
樂觀橙

P.062
亮橙

P.001
陽光柑橘

P.166
楓葉

黃色系

23色

P.116
溫馨黃

P.058
米黃色

P.152
春日黃

P.052
牛奶黃

P.184
哲學黃

P.100
粉嫩黃

P.206
節奏黃

P.122
月光黃

P.144
愛心黃

P.044
歡樂黃

P.142
普普香水檸檬

P.188
輕盈陽光黃

P.072
劇院燈光

P.156
檸檬黃

P.054
躍動黃

P.214
閃爍黃

P.146
遊戲黃

P.026
純味芥末黃

P.066
啤酒黃

P.186
新鮮檸檬

P.210
能量黃

P.064
約克夏黃

P.042
陽光黃

米白／褐色／
金色系

46色

P.018
天然洋甘菊

P.120
甜點奶油

P.102
餅乾米白

P.036
棉花米白

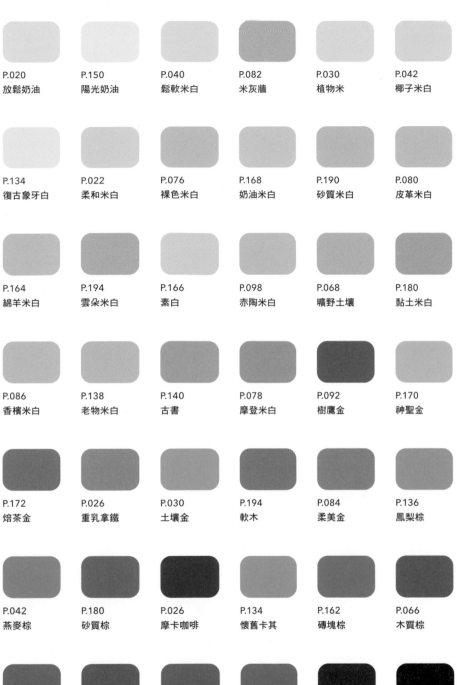

P.020 放鬆奶油	P.150 陽光奶油	P.040 鬆軟米白	P.082 米灰牆	P.030 植物米	P.042 椰子米白
P.134 復古象牙白	P.022 柔和米白	P.076 裸色米白	P.168 奶油米白	P.190 砂質米白	P.080 皮革米白
P.164 綿羊米白	P.194 雲朵米白	P.166 素白	P.098 赤陶米白	P.068 曠野土壤	P.180 黏土米白
P.086 香檳米白	P.138 老物米白	P.140 古書	P.078 摩登米白	P.092 樹鷹金	P.170 神聖金
P.172 焙茶金	P.026 重乳拿鐵	P.030 土壤金	P.194 軟木	P.084 柔美金	P.136 鳳梨棕
P.042 燕麥棕	P.180 砂質棕	P.026 摩卡咖啡	P.134 懷舊卡其	P.162 磚塊棕	P.066 木質棕
P.078 皮革駝色	P.094 百年金	P.090 奶香焦糖	P.086 骨董金	P.082 摩登棕紅	P.082 苦澀巧克力

綠色系

49色

P.202
低彩粉綠

P.158
棉花糖薄荷

P.036
溫馨綠

P.058
粉嫩祖母綠

P.150
新芽綠

P.052
豔陽綠

P.106
清爽薄荷

P.178
薄荷土壤

P.028
藤木綠

P.032
快樂莫斯綠

P.050
祖母綠之葉

P.202
智慧威草皮

P.130
深夜祖母綠

P.038
香草綠

P.188
陸地綠

P.034
垂榕

P.070
維生素綠

P.144
甜瓜蘇打

P.176
璀璨森林

P.138
褪色綠

P.044
黃金奇異果

P.182
芥末綠

P.140
乾燥草皮

P.110
煙燻綠

P.186
能量綠

P.124
爽口甜瓜

P.080
奶油祖母綠

P.184
環保綠

P.204
璀璨祖母綠

P.032
龜背芋

P.160
海玻璃綠

P.020
松葉綠

P.068
森林營地

P.060
彈跳綠

P.064
深奧綠松石

P.184
大地綠

P.030
植物綠

P.182
灰褐

P.176
煥然一新綠

P.180
曠野草地

P.1/8
霧灰綠

P.168
冷杉綠

P.162
深色植物

P.182
綠色天鵝絨

P.034
大鶴望蘭

P.078
布簾綠

P.176
綠色聖徒

P.206
科技綠

P.206
黑暗綠

藍色系

46色

P.200
系統柔和藍

P.154
仙杜瑞拉藍

P.152
微風藍

P.156
蘇打牛奶藍

P.146
蘇打藍

P.098
冰沙藍

P.116
純淨水

P.214
希望亮藍

P.112
冰島藍

P.024
自由藍

P.136
陳舊藍

P.054
奔馳藍

P.156
雲朵藍

P.104
黎明藍

P.188
地球藍

P.036
早晨藍

P.052
純淨藍

P.158
泳池藍

P.022
清晨藍

P.202
沉默藍

P.200
珊瑚藍

P.114
迷霧藍

P.118
童話粉藍

P.120
鈍味藍

P.142
迷幻藍

P.056
水生藍

P.170
神聖藍

P.128
都市藍

P.200
西裝藍

P.122
晚安藍

P.062
星球藍

P.194
靛藍

P.190
東方藍

P.024
海洋藍

P.204
暗影藍

P.214
誠實藍

P.066
深湖水藍

P.062
黑夜藍

P.208
數位藍

P.196
深海藍

P.212
真誠藍

P.094
富士藍

P.198
隨興藍

P.084
奢華藍

P.204
午夜油墨藍

P.086
義大利藍

紫色系

18色

P.100
淡雅丁香紫

P.108
浪漫香檳紫

P.152
粉色紫丁香

P.104
奇幻紫

P.102
紫薯點心

P.038
天然紫

P.108
紫色天使

P.132
落日紫

P.072
夜藤

P.018
香氛紫

P.088
大理花紫

P.130
霓虹紫

P.164
紅塵玫瑰

P.038
寧靜薰衣草

P.132
感性紫

P.140
低調菖蒲紫

P.046
莓果紫

P.088
魅惑紫

白色／灰色／
黑色系

31色

P.022
淺藍白

P.056
陽光下的白雲

P.186
霧濛灰

P.112
煙霧灰

P.136
法式白

P.044
亮白

P.118
生奶油

P.070
冷冽灰

P.090
絲綢白

P.104
牛奶白

P.170
寧靜灰

P.024
淡雲

P.028
亮灰

P.212
古典珍珠灰

P.172
多肉白霖

P.072
砂質灰

P.094
白瓷

P.064
休閒灰

P.040
茶壺灰

P.122
慵懶灰

P.210
冷酷灰

P.112
水泥灰

P.196
暗雲天空

P.088
粉嫩灰

P.076
暖灰

P.208
虛擬灰

P.028
暗灰

P.196
冷靜灰

P.092
漆黑

P.134
老木炭

P.090
黑暗雞尾酒

國家圖書館出版品預行編目資料

零基礎配色學②完美3色配色法：1472組快速配色
範例，輸入色碼就OK！ /ingectar-e 著；黃筱涵譯
-- 臺北市：三采文化股份有限公司，2023.10
　面；　公分 . -- (創意家；45)
ISBN 978-626-358-179-1(平裝)

1.CST: 色彩學

963　　　　　　　　　112013921

◎圖片來源：stock.adobe.com

創意家 45

零基礎配色學② 完美 3 色配色法

1472 組快速配色範例，輸入色碼就 OK ！

作者｜ingectar-e　　譯者｜黃筱涵
編輯一部 總編輯｜郭玫禎　　主編｜鄭雅芳　　美術主編｜藍秀婷
封面設計｜莊馥如　　內頁排版｜郭麗瑜　　版權協理｜劉契妙

發行人｜張輝明　　總編輯長｜曾雅青　　發行所｜三采文化股份有限公司
地址｜台北市內湖區瑞光路 513 巷 33 號 8 樓
傳訊｜TEL: (02) 8797-1234　FAX: (02) 8797-1688　　網址｜www.suncolor.com.tw
郵政劃撥｜帳號：14319060　戶名：三采文化股份有限公司
本版發行｜2023 年 10 月 27 日　定價｜NT$560

MITE WAKARU MAYOWAZU KIMARU HAISHOKU IDEA
3 SHOKU DAKE DE SENSE NO II IRO PART2
Copyright © ingectar-e 2022
Chinese translation rights in complex characters arranged with Impress Corporation
through Japan UNI Agency, Inc., Tokyo